趙孟頫書蕭山縣學重建大成殿記

〔元〕趙孟頫　書

浙江人民美術出版社

蕭山縣學重建大成殿記

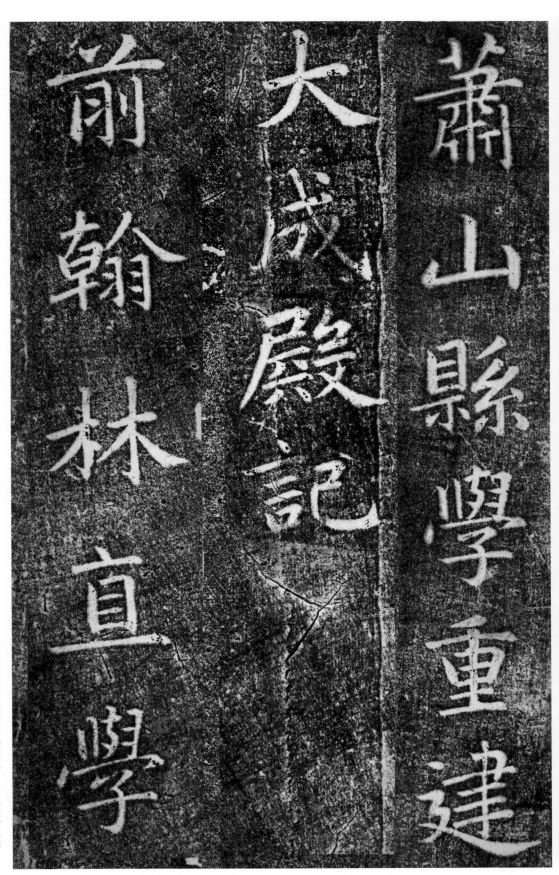

蕭山縣學重建大成殿記。（前翰林直學

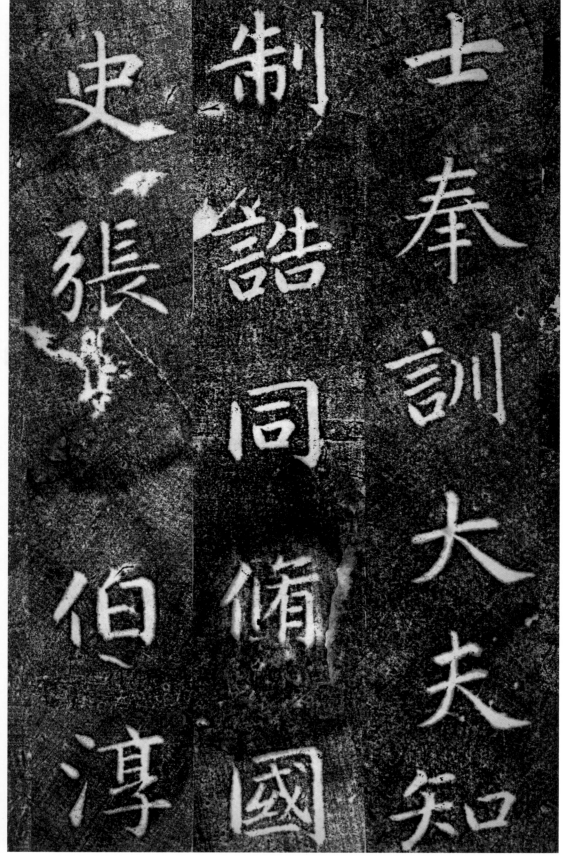

士奉訓大夫知

制誥同脩國

史張伯淳

士、奉訓大夫、知／制誥、同脩國／史張伯淳

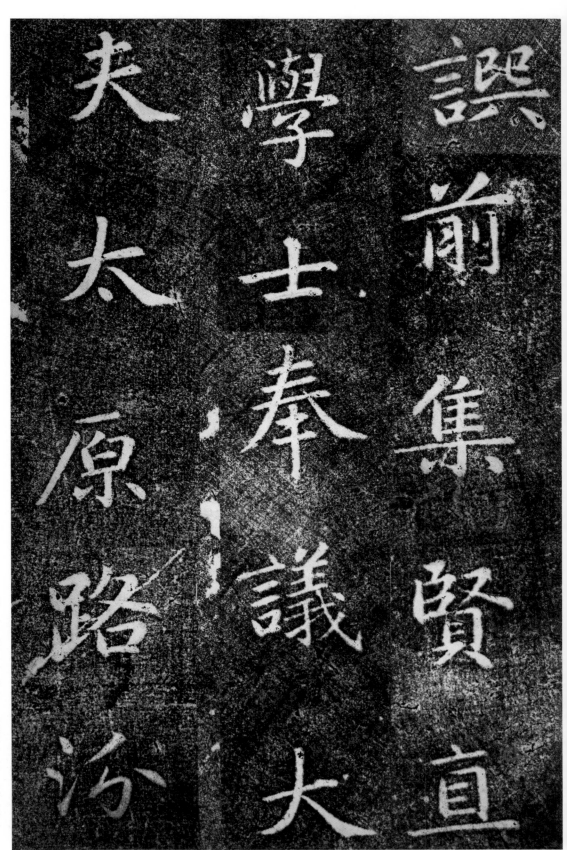

譔，前集賢直／學士、奉議大／夫、太原路汾

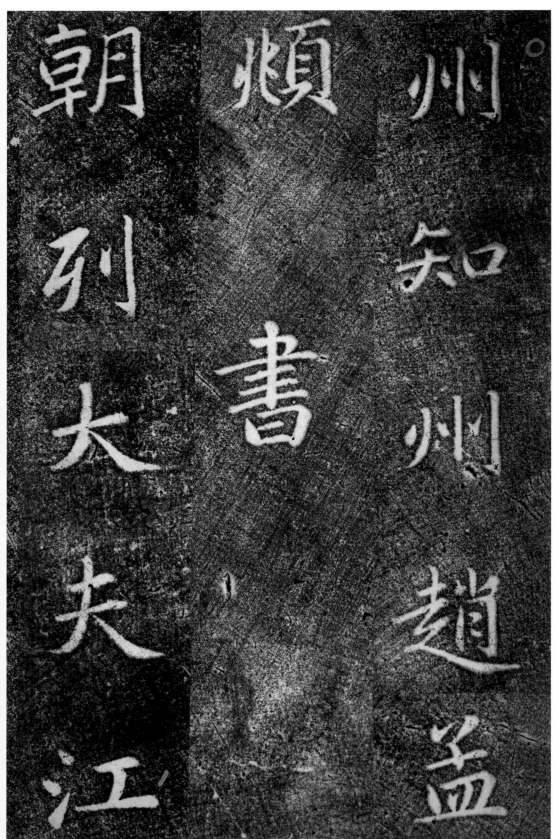

州知州趙孟頫書，〇朝列大夫、江

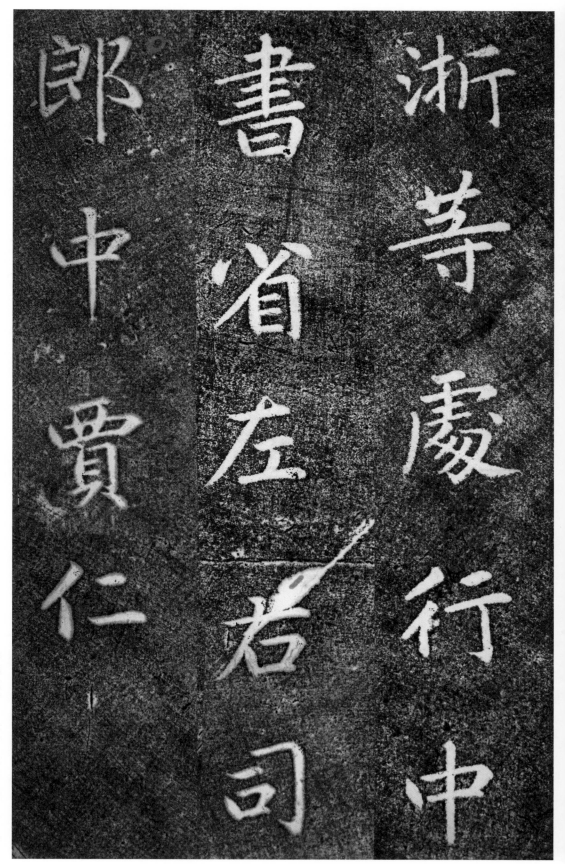

浙等處行中／書省左右司／郎中賈仁

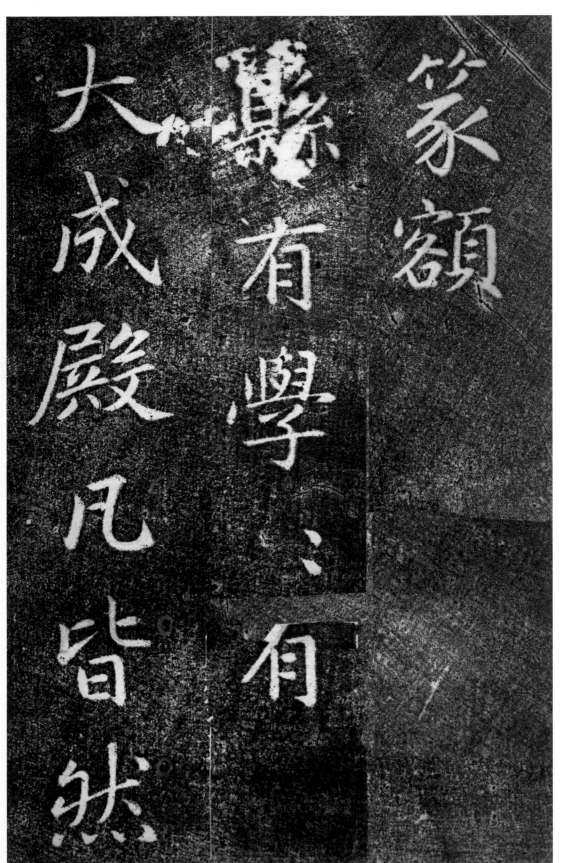

篆額。（縣有學，學有／大成殿，凡皆然，

不特蕭山也蕭

山為邑西瞰錢

塘東接千巖萬

不特蕭山也。蕭／山為邑，西瞰錢／塘，東接千巖萬

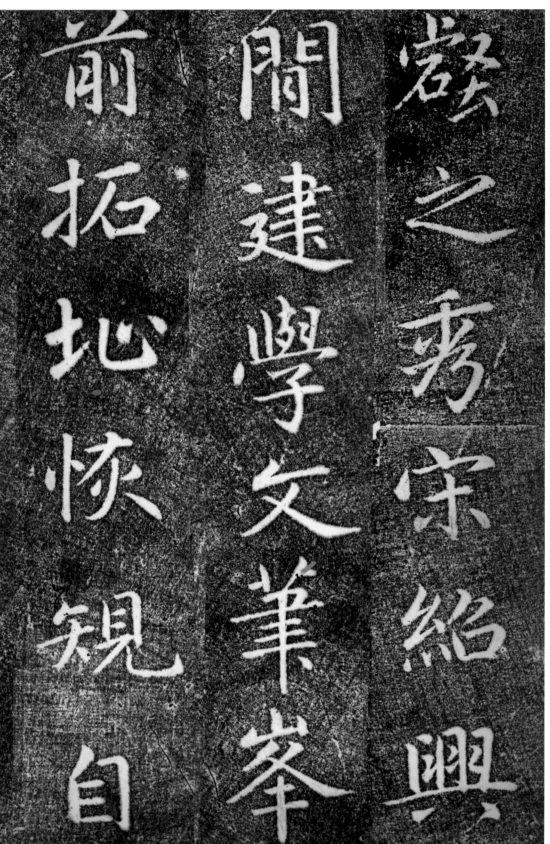

昔為諸邑家弱

誦聲日相聞名

公鉅卿彬彬輩

昔為諸邑最。弦／誦聲日相聞，名／公鉅卿彬彬輩

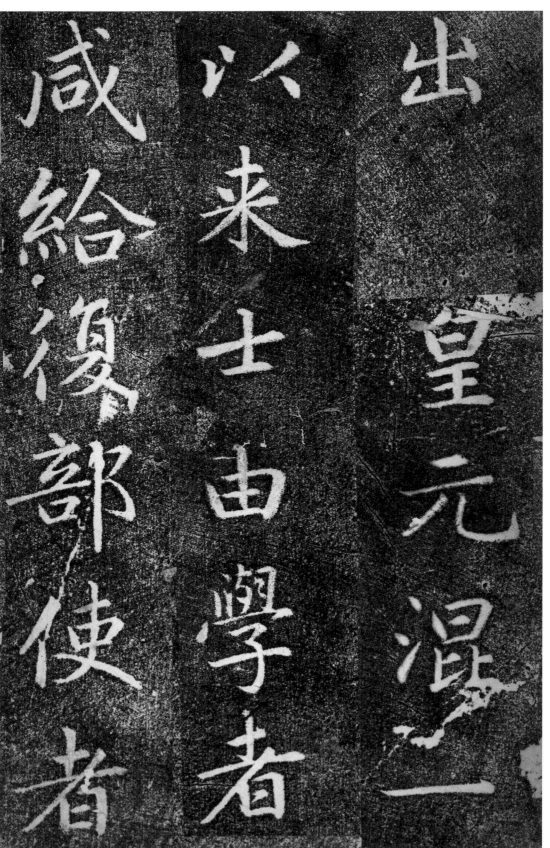

出。皇元混一〔以來，士由學者〕咸給復，部使者

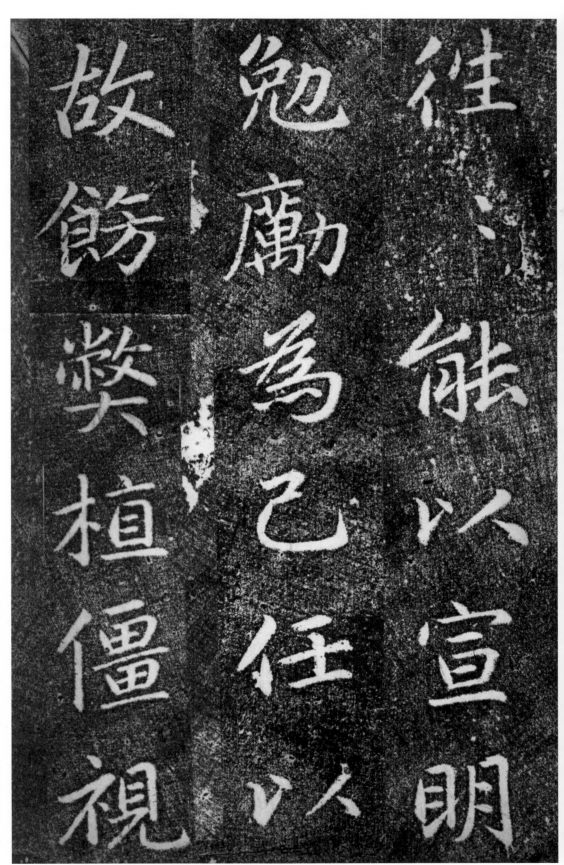

往往能以宣明（勉勵為己任，以／故餙弊植僵，視

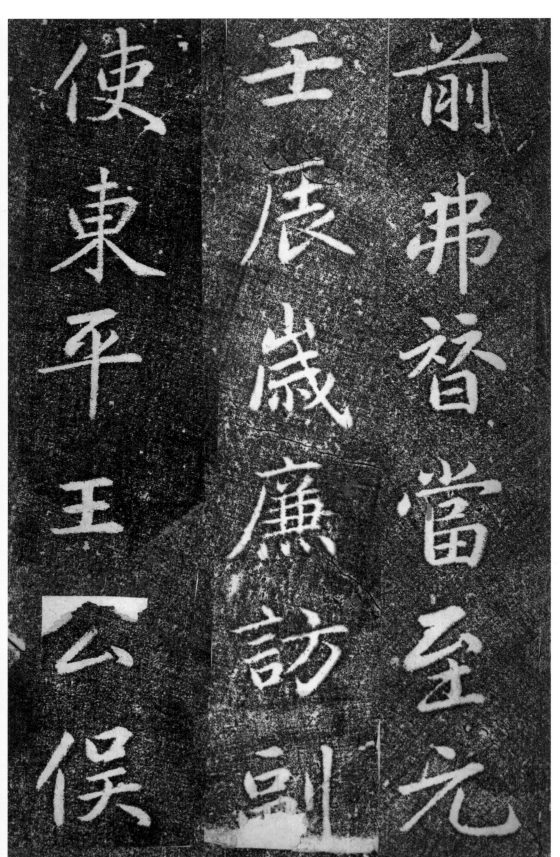

前弗替。當至元／壬辰歲，廉訪副／使東平王俣

既宏闢郡學，行有餘力，重建斯／學。時教諭山陰

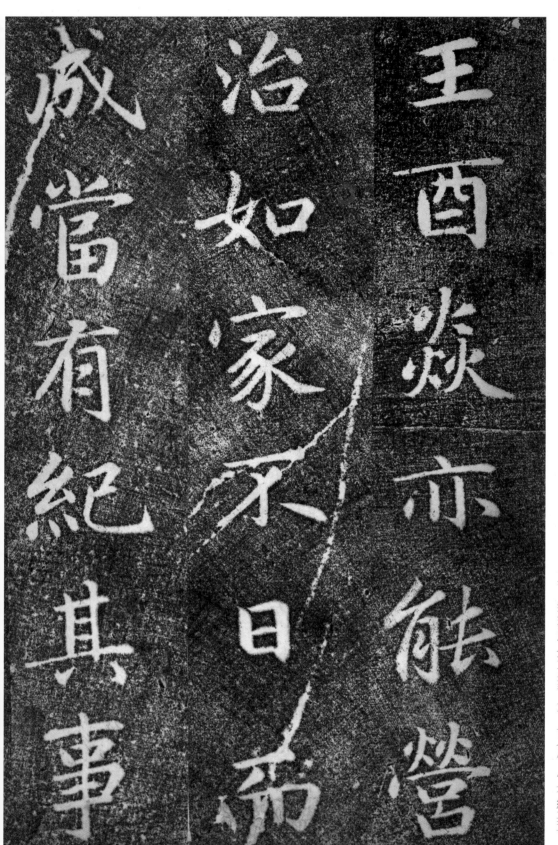

王西焱亦能營/治如家，不日而/成，當有紀其事

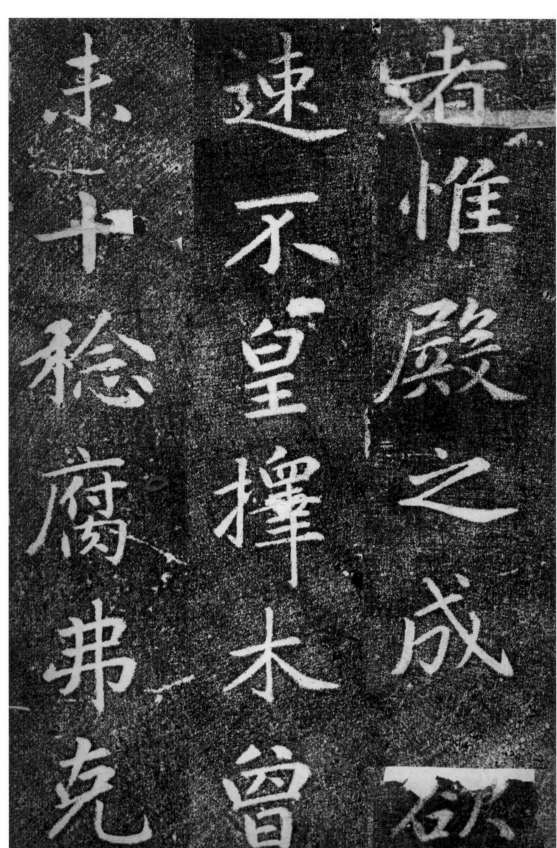

者。惟殿之成欲/速，不皇擇木，曾/未十稔，腐弗克

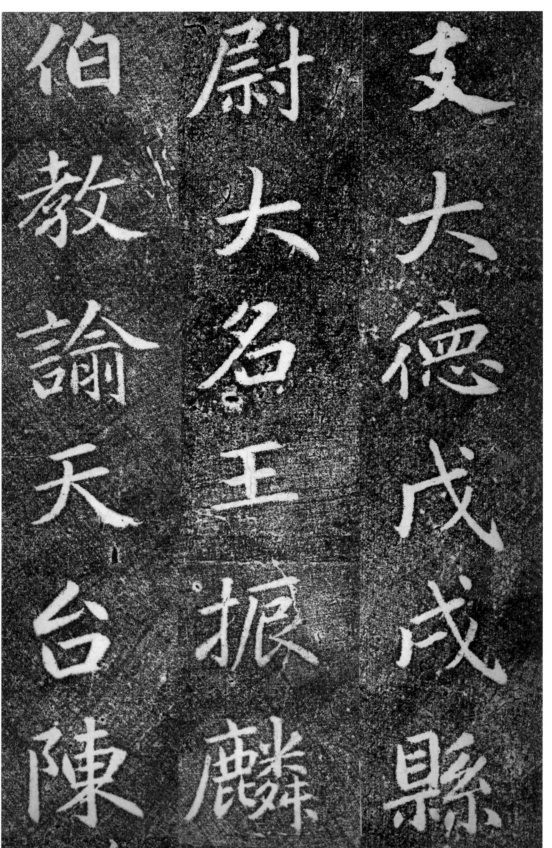

支。大德戊戌，縣/尉大名王振麟/伯、教諭天台陳

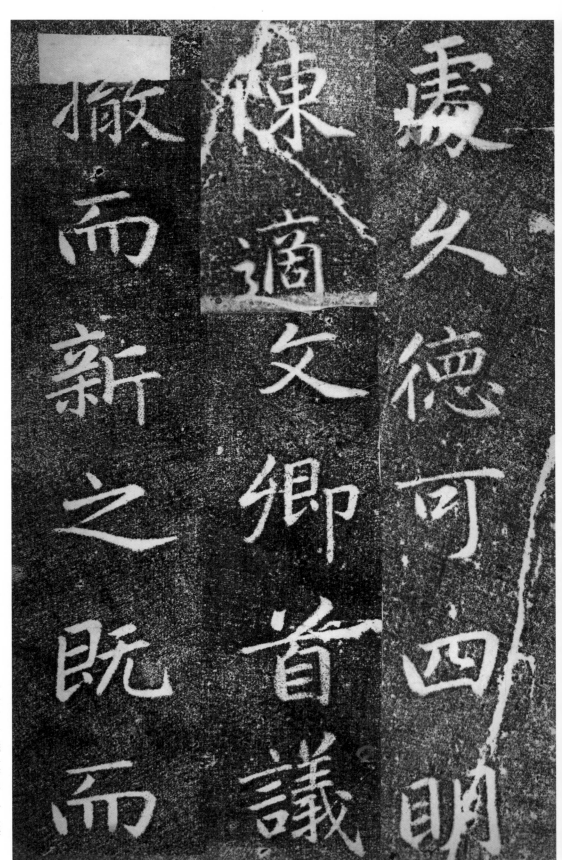

處久德可、四明／陳適文卿首議／撤而新之，既而

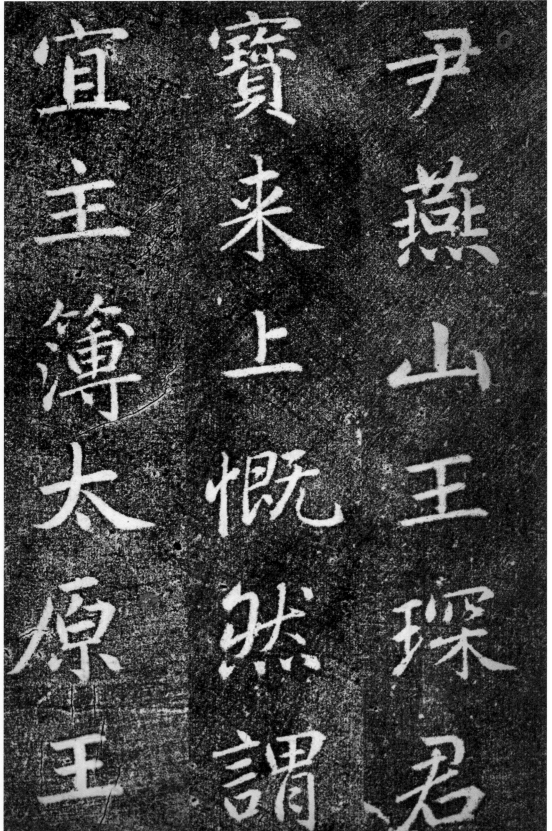

尹燕山王琛君

寶來上，慨然謂

宜，主簿太原王

尹燕山王琛君／寶來上，慨然謂／宜，主簿太原王

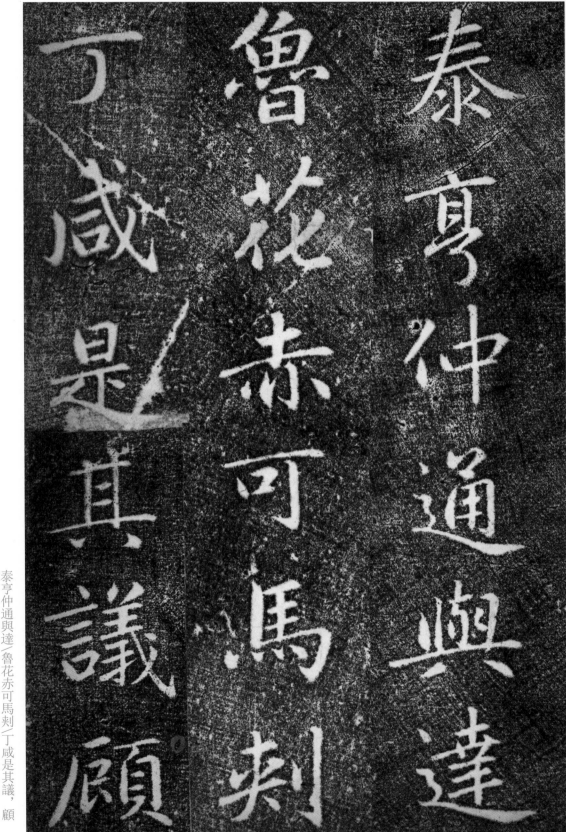

泰亭仲通與達／魯花赤可馬剌／丁咸是其議，顧

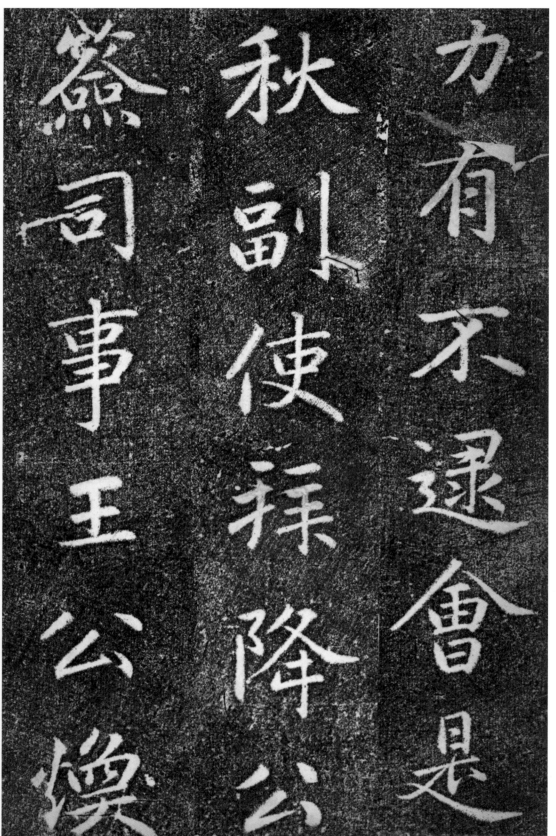

力有不逮。會是〔秋，副使拜降公、〔簽司事王公煥

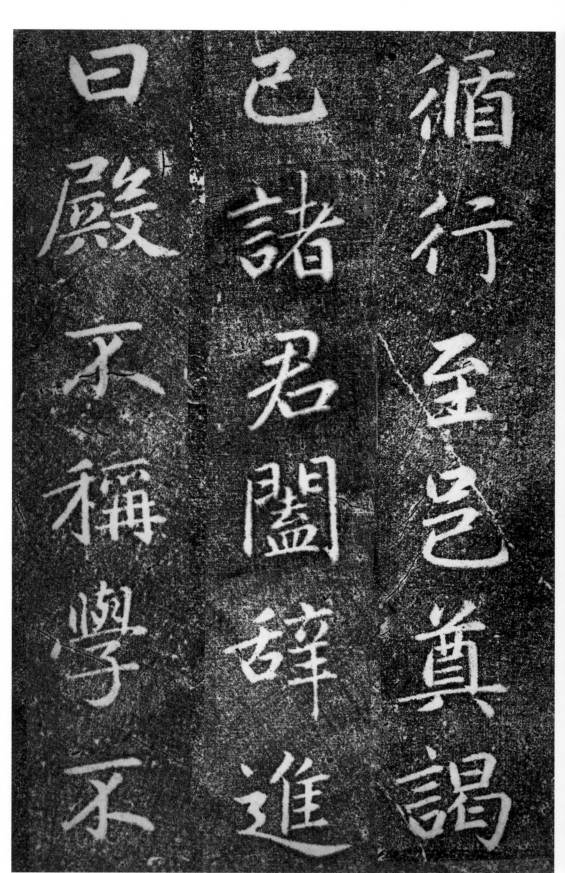

循行至邑，奠謁／已，諸君闓辭進／曰：「殿不稱學，不

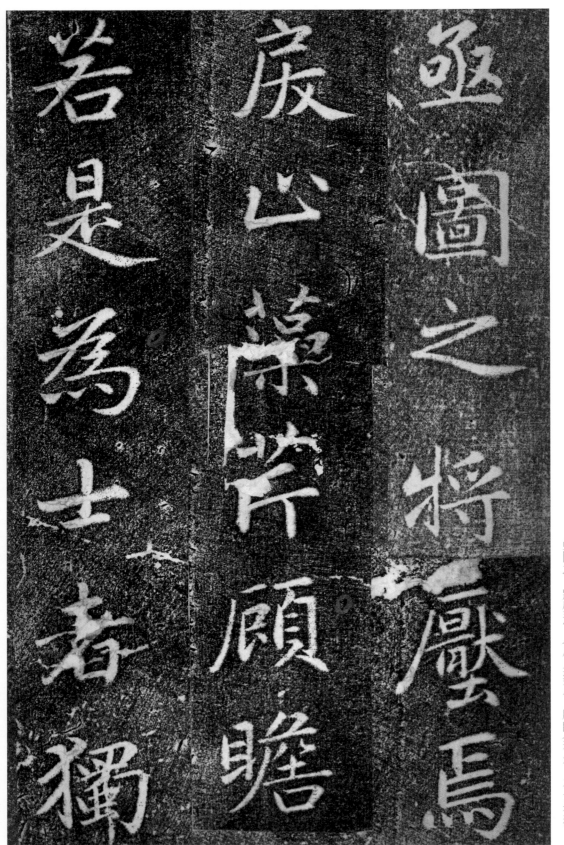

亟圖之，將壓焉。〔戾止藻芹，顧瞻〕若是，為士者獨

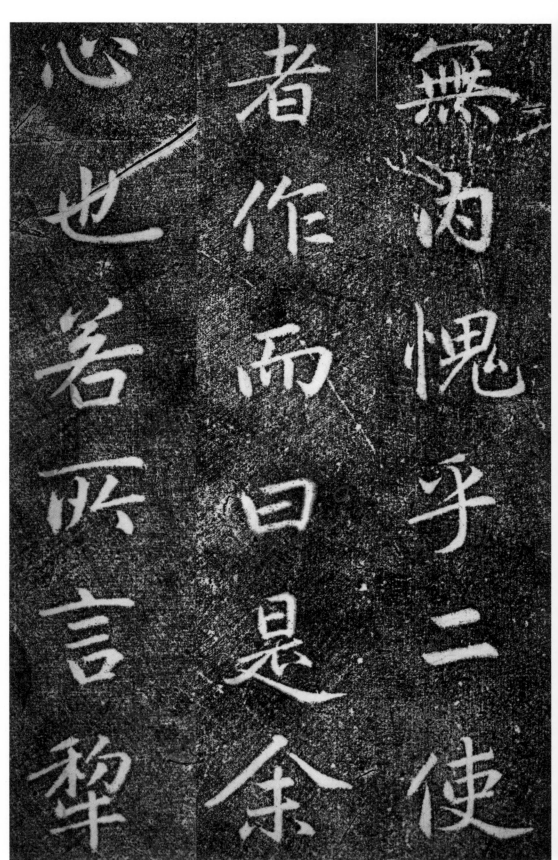

無內愧乎二使者作而曰是余

心也著所言犁

無內愧乎？」二使(者)作而曰：「是余(心也)，若所言，犁

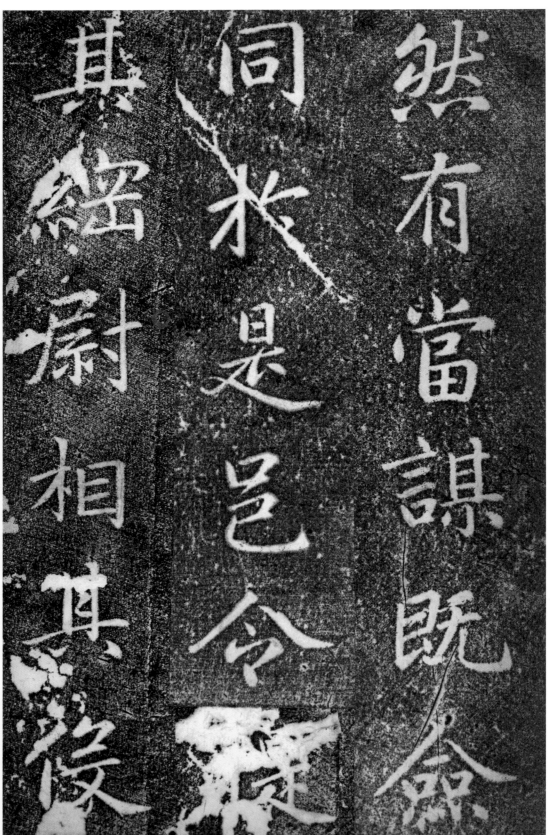

然有當。」謀既僉／同，於是，邑令提／其綱，尉相其役，

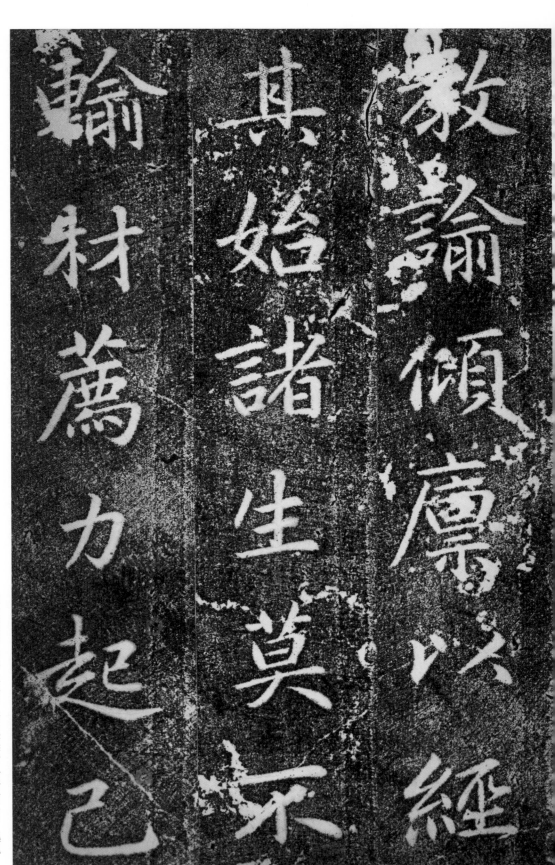

教諭傾廩以經/其始，諸生莫不/輸材薦力。起己

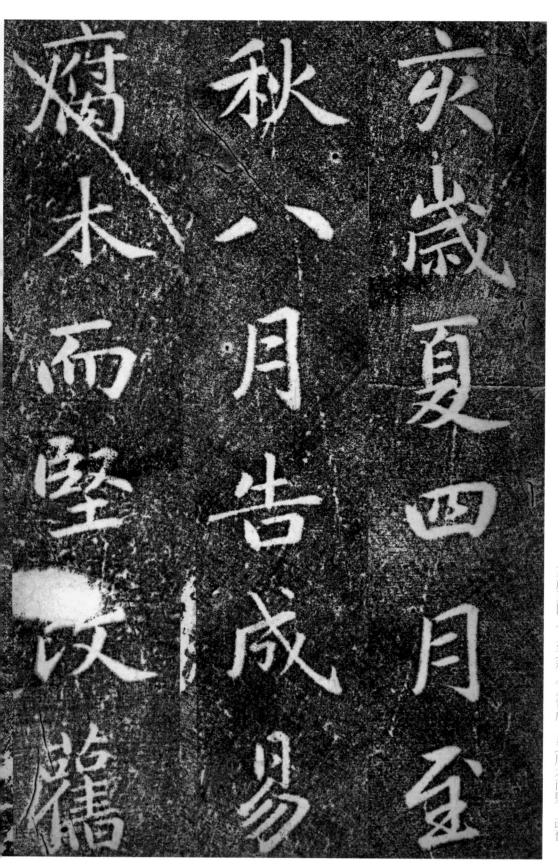

亥歲夏四月，至／秋八月告成。易／腐木而堅，改舊

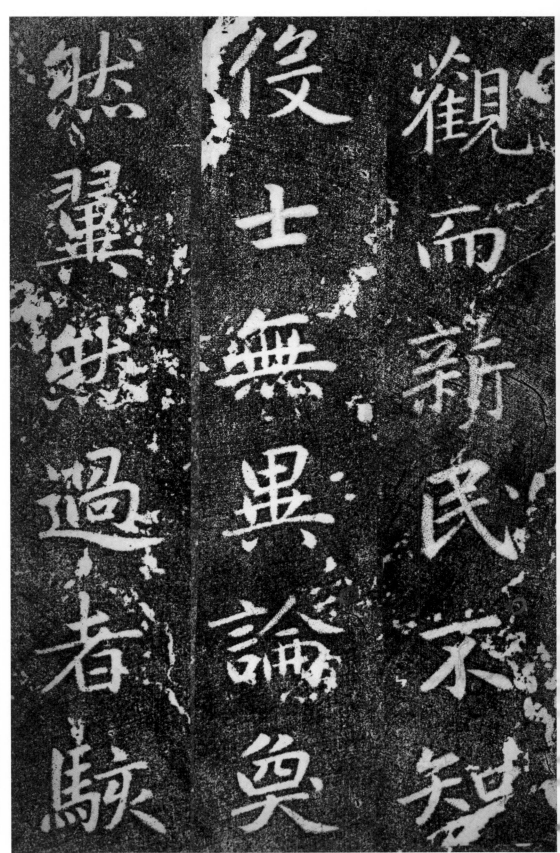

觀而新。民不知役，士無異論。奂/然翼然，過者駭

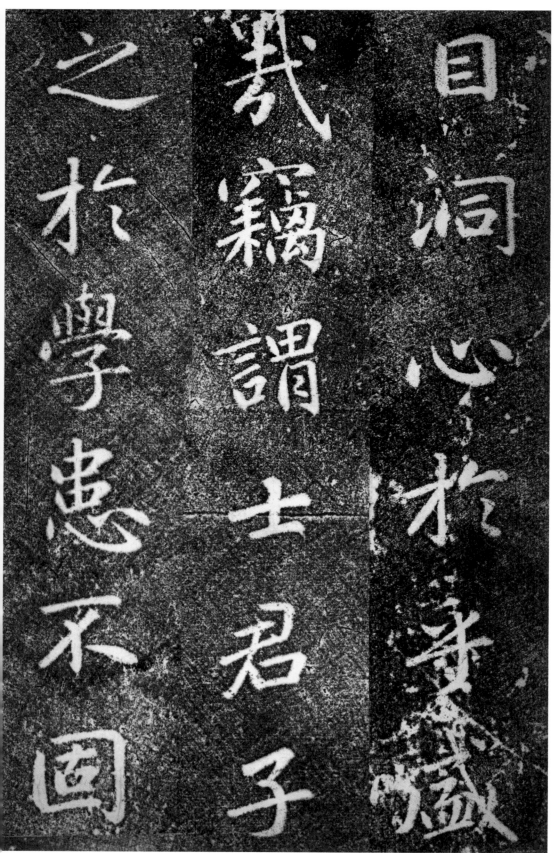

目洞心。於乎盛哉！竊謂士君子之於學，患不固

之於學患不固

竊謂士君子

目洞心於乎盛哉

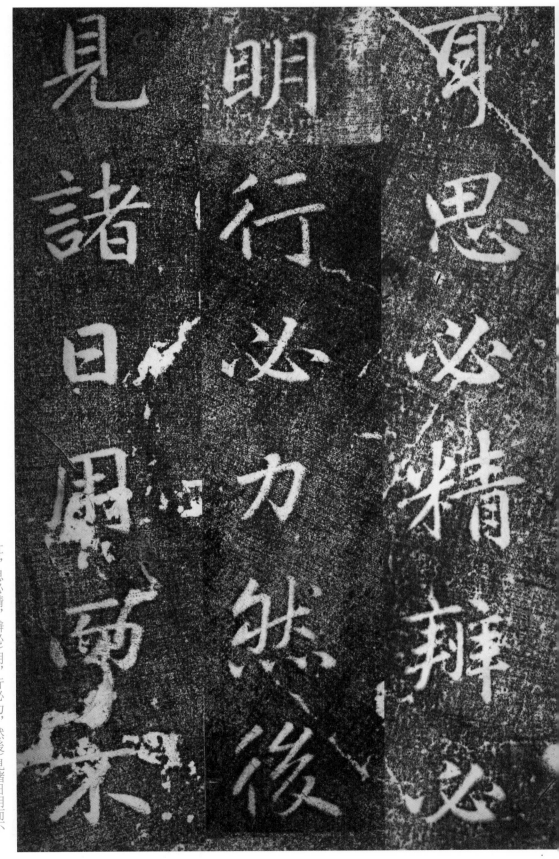

耳，思必精，辨必／明，行必力，然後／見諸日用而不

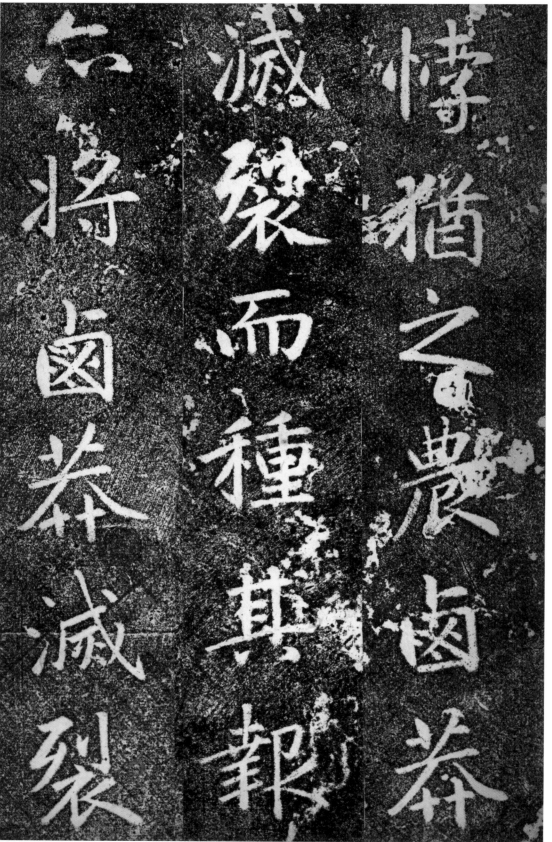

悖。猶之農，鹵莽∕滅裂而種，其報∕亦將鹵莽滅裂。

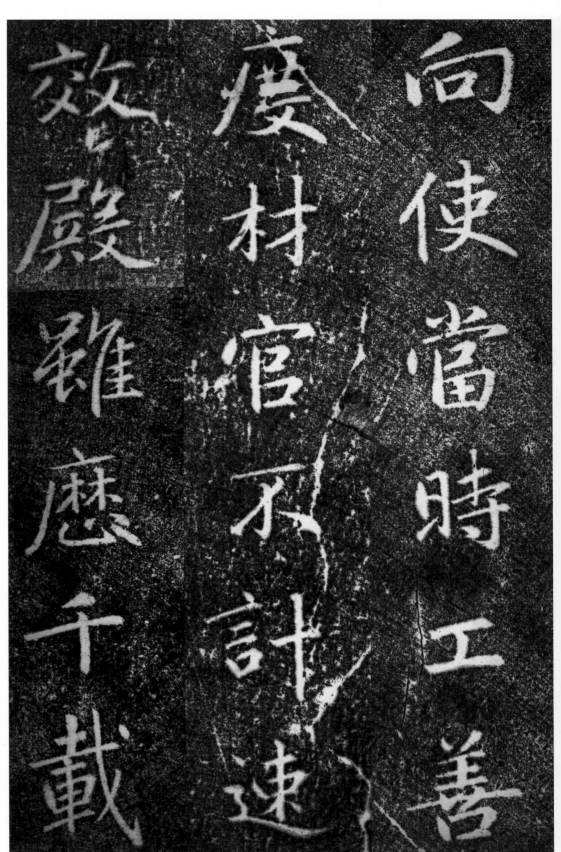

向使當時工善/度材，官不計速/效，殿雖歷千載

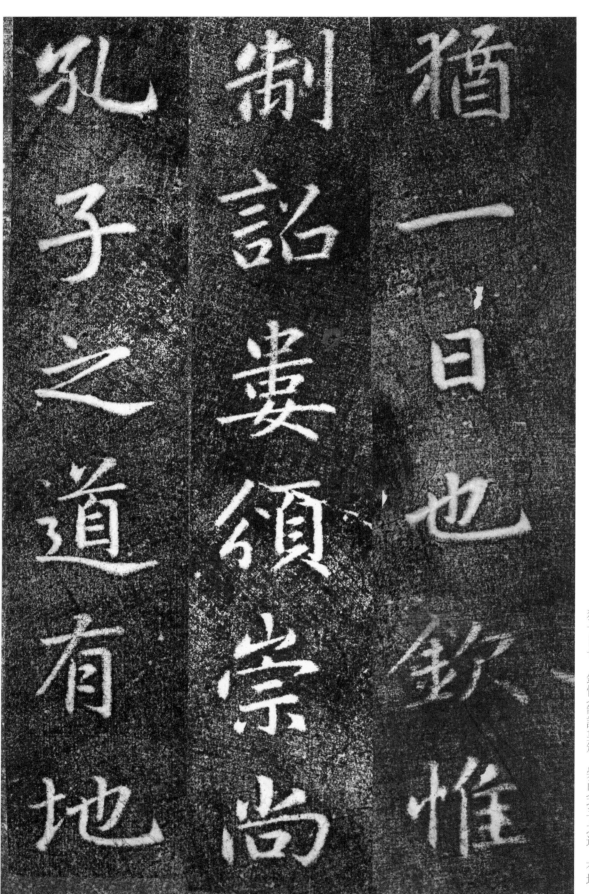

猶一日也。欽惟／制詔褒頒，崇尚／孔子之道，有地

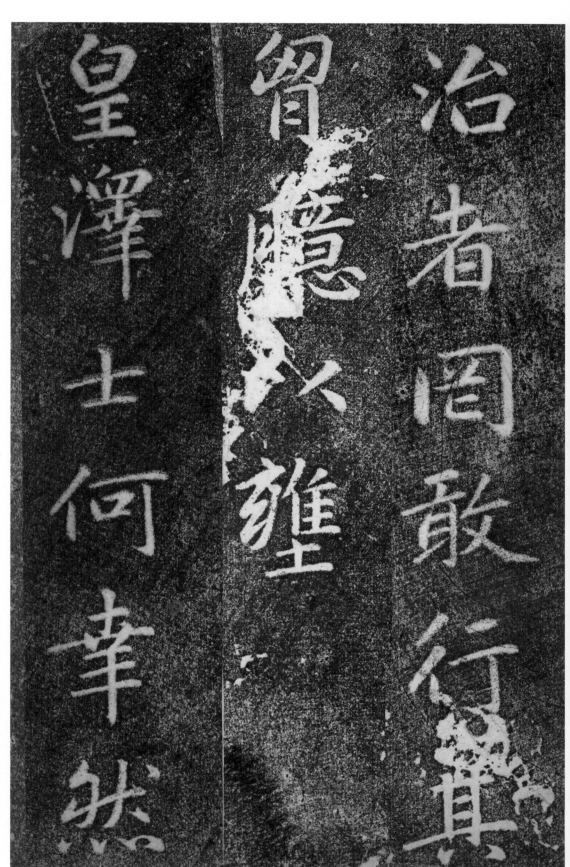

治者罔敢行其/胸臆以壅/皇澤，士何幸！然

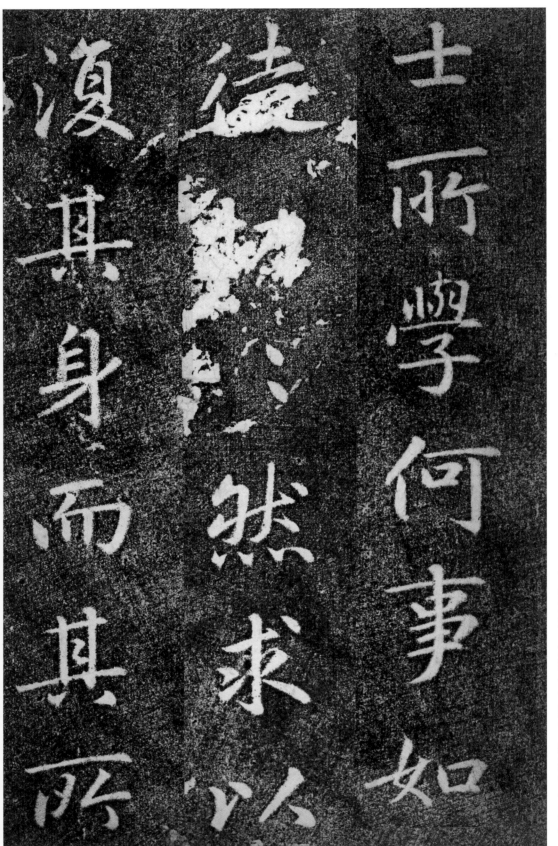

士所學何事？如〔徒〕切切然求以〔復其身，而其所

以自立則惟苟
且是務殆與前
所謂腐木者奚

以自立則惟苟／且是務，殆與前／所謂腐木者奚

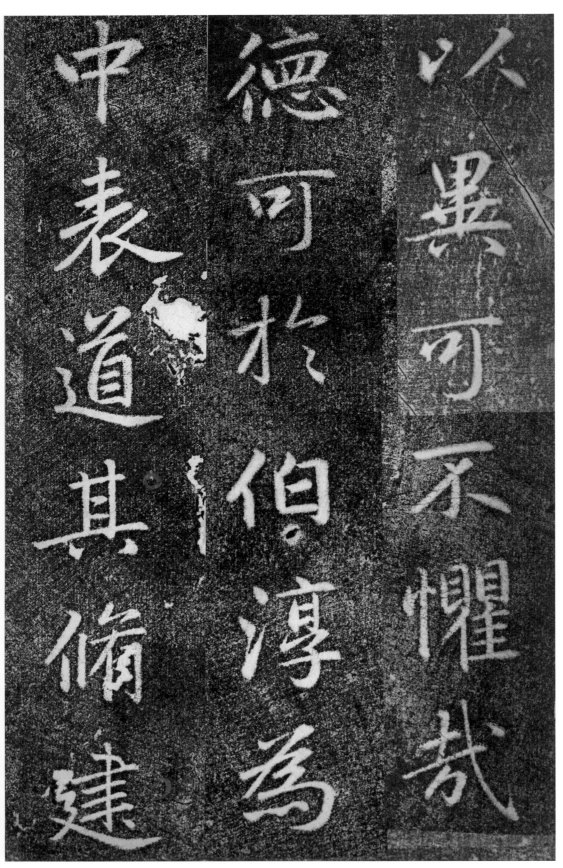

以異？可不懼哉！／德可於伯淳為／中表，道其脩建

顛末爲詳惟麟

伯儒而通見義

有勇故於是役

顛末爲詳，惟麟／伯儒而通，見義／有勇，故於是役

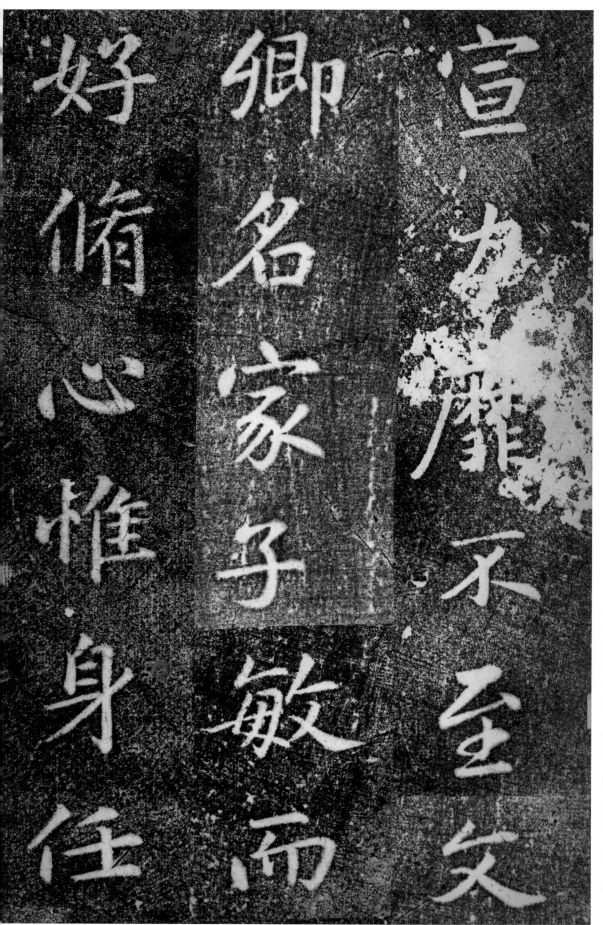

宣力靡不至。文／卿，名家子，敏而／好脩，心惟身任，

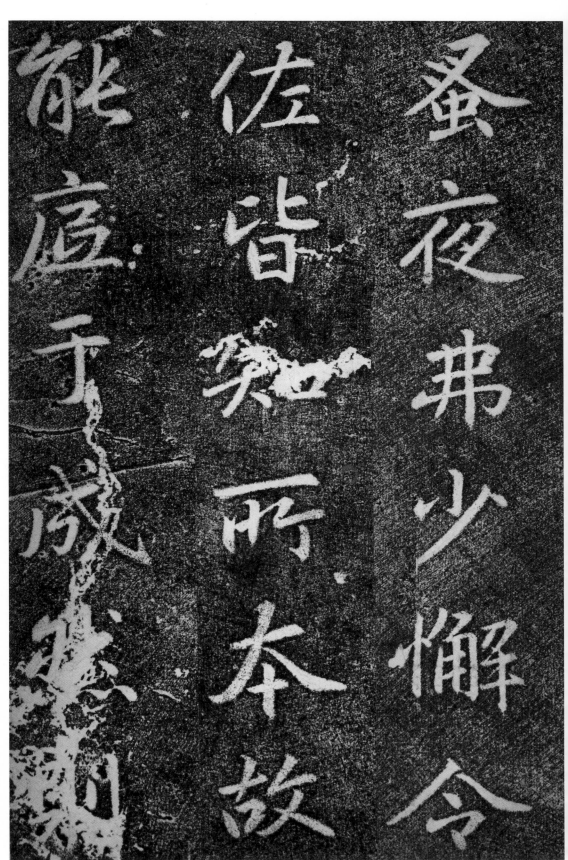

蚤夜弗少懈。令／佐皆知所本，故／能底于成。然則

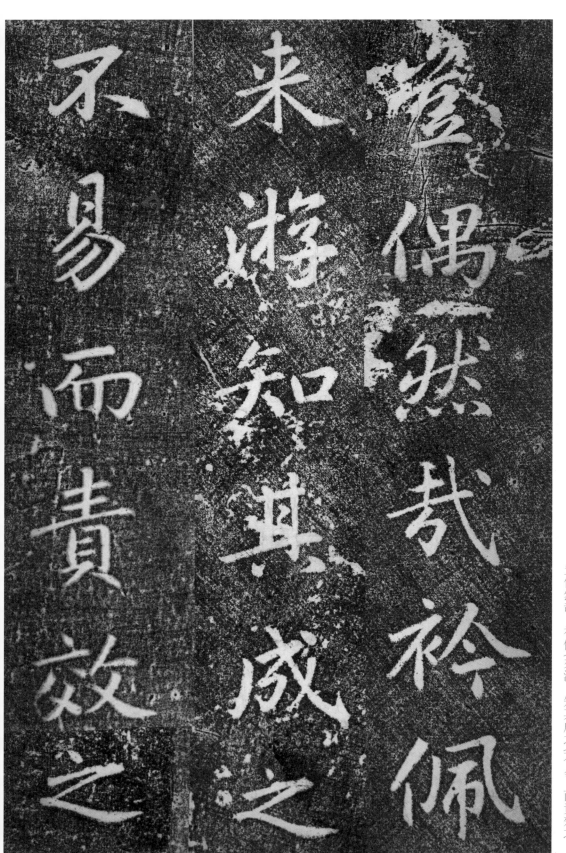

豈偶然哉！衿佩／來游，知其成之／不易，而責效之

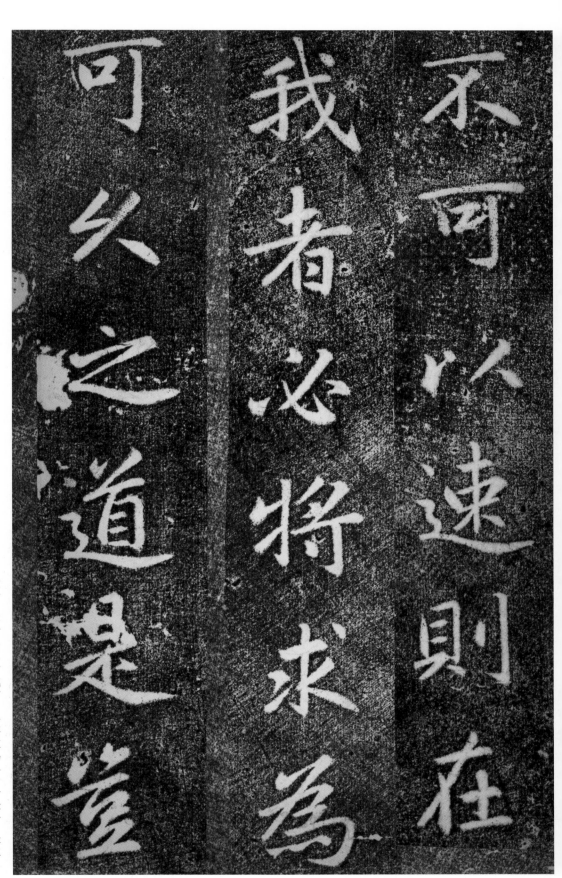

不可以速，則在/我者，必將求為/可久之道。是豈

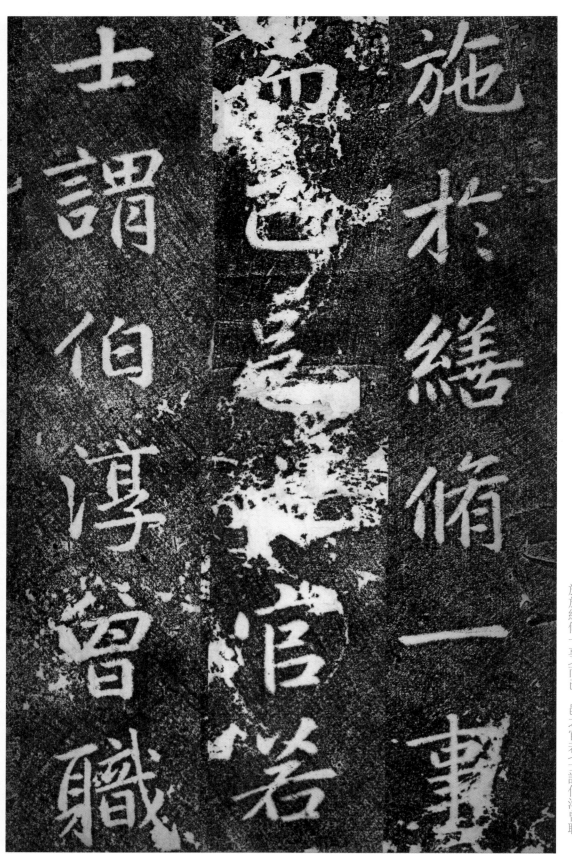

施於繕脩一事／而已。邑之官若／士謂伯淳曾職

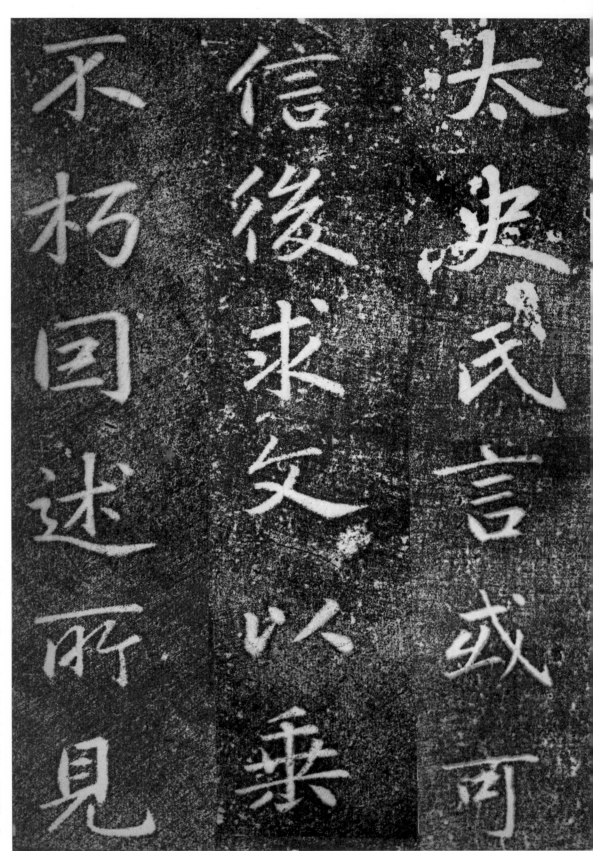

太史氏，言或可信後，求文以垂不朽。因述所見

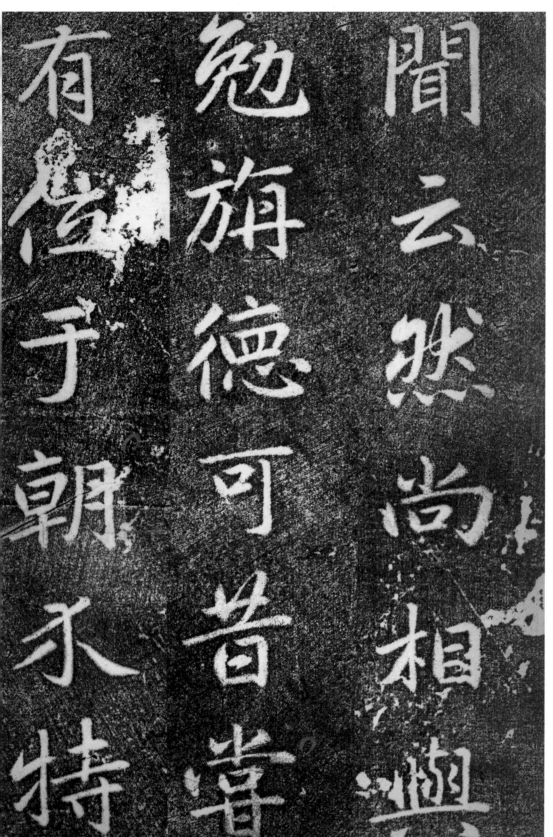

闻云然，尚相与〔勉旃。德可昔甞〕有位于朝，介特

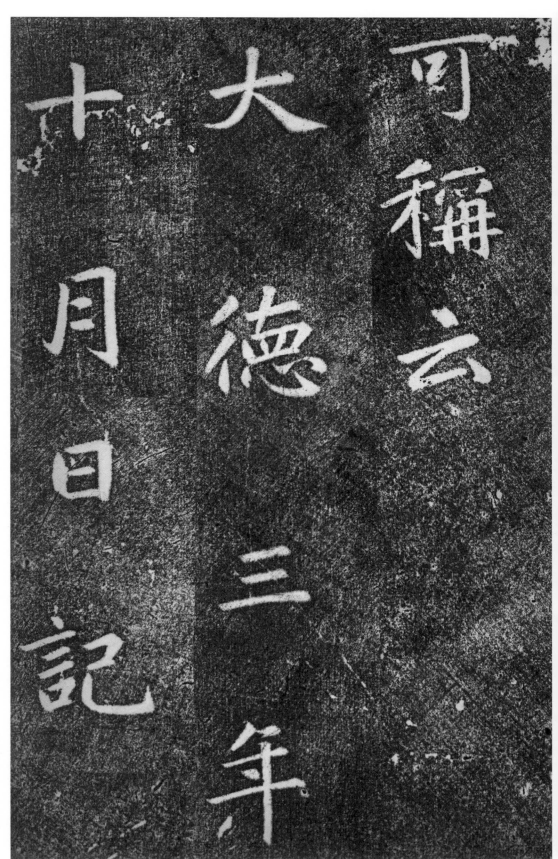

可稱云。／大德三年／十月日記。

出版後記

元大德三年（一二九九）八月，蕭山縣學重建文廟大成殿落成，十月立此碑。此碑由張伯淳撰文，趙孟頫書，賈仁篆額。

此碑石質爲太湖青石，歷經七百多年，碑身基本完好，高約二百六十厘米，寬約一百三十厘米，厚約三十厘米。原石現存杭州蕭山原浙江省湘湖師範學校（今湘師實驗小學）校園內。一九八四年五月定爲縣級文保單位，一九八七年從原址移至校園西南首建趙碑亭加以保護，沙孟海先生題寫亭額。

魯燮光《蕭山縣儒學志》有載：「蕭山儒學，宋初在治東南里許，曰雷壤，今芹沂橋存焉。紹興二十六年，知縣陳南徙學於城南，即今所。宋敷踵成之，莫濟……元大德初，縣尉王振、教諭陳處久、陳適修、張伯淳記，趙孟頫書。大德三年，邑人張孫聖繼成之。胡長儒記：甲戌大雨雹，學坏。」另據史料記載，蕭山之大成殿自元二十九年（一二九二）已得到朝廷的重視，大德二年（一二九八），縣尉王振麟、天台教諭陳久德、四明文卿陳適等正式商議，大家一致同意將舊殿拆掉新建，於大德三年（一二九九）農曆四月夏開始，至同年秋八月大殿建成，工程共歷時五個月，並請翰林直學士張伯淳撰文爲紀，趙孟頫時任集賢直學士行江浙等處儒學提舉，因爲書碑。

趙孟頫作爲元代最爲著名的書法家之一，他所提倡的書法復歸二王的主張深深地影響了以後的書法家及書學觀念。趙孟頫真、草、篆、隸皆善，其一生留下了大量的作品，而且其書論也在書法史上有著重要地位。至元二十六年（一二八九），在寫給杭州朋友王芝的信中就表露了他對書法的思考，其道：「近世，又隨俗皆好顏書。顏書是書家大變，童子習之，直至白首往往不能化，遂成一種臃腫多肉之疾，無藥可差，是皆慕名而不求實。尚使書學二王，忠節似顏，亦復何傷？」表現了趙孟頫復古及推崇二王的書學思想。

趙孟頫的書法成就《元史》本傳云：「篆、籀、分、隸、真、行草書無不冠絕古今，遂以書名天下。」而在趙氏諸體之中，對後世影響最大的當屬其趙體楷書。目前存世的趙孟頫大楷作品有《玄妙觀重修三門記》《膽巴碑》《湖州妙嚴寺記》等，皆爲其大字楷書代表之作，而《蕭山縣學重建大成殿記》亦爲大楷傑構。趙孟頫書時四十六歲，剛接任爲集賢直學士行江浙等處儒學提舉。據史載，元貞元年（一二九五），趙孟頫借病從京城乞歸故里，夏秋之交終於得準返回闊別多年的故鄉吳興。大德三年，趙孟頫被任命爲集賢直學士行江浙等處儒學提舉。趙在江南閒居四年，與鮮于樞、仇遠、戴表元、鄧文原等四方才士聚於西子湖畔，談藝論道，揮毫遣興。《蕭山縣學重建大成殿記》爲中年之力作，風格與其書《玄妙觀重修三門記》近，結字嚴密，點畫準確，筆法寬和流利，書風較爲嚴整，用筆沉穩，一絲不苟。個中偶露行書筆意，瀟灑超逸之氣蘊乎規整莊重之中。但可能由於石刻工匠的手法與嫻熟程度的原因，刻的時候丟掉了趙書太多的細節，也可能因爲趙墨蹟太多了，所以此碑長期不被人重視。民國上海有正書局曾有此碑石印本，可惜拓印俱不佳。此次出版所用本爲淡拓，字口清爽，拓功亦佳，我所見此碑拓本數種，此拓爲最佳。蝴蝶裝，原有朵雲軒出售的印章，或爲朵雲軒早年的藏本。此次將之出版，以供各位書法愛好者臨摹研習。

鐘妙明

二〇一六年十月

圖書在版編目（ＣＩＰ）數據

趙孟頫書蕭山縣學重建大成殿記 / (元)趙孟頫著. —— 杭州
：浙江人民美術出版社, 2016.10
　ISBN 978-7-5340-4994-1

　Ⅰ.①趙… Ⅱ.①趙… Ⅲ.①楷書—碑帖—中國—元
代 Ⅳ.①J292.25

中國版本圖書館CIP資料核字(2016)第144034號

責任編輯　屈篤仕　傅笛揚
責任印製　陳柏榮

趙孟頫書蕭山縣學重建大成殿記
〔元〕趙孟頫　著

出版發行　浙江人民美術出版社
　　　　　　（杭州市體育場路347號）
網　　址　http://mss.zjcb.com
經　　銷　全國各地新華書店
製　　版　浙江新華圖文製作有限公司
印　　刷　浙江海虹彩色印務有限公司
版　　次　2016年10月第1版·第1次印刷
開　　本　787mm×1092mm　1/12
印　　張　4.333
書　　號　ISBN 978-7-5340-4994-1
定　　價　26.00圓

如發現印刷裝訂質量問題，影響閱讀，
請與出版社發行部聯繫調換。